现当代名家画范

胡益通 写意紫藤

海峡出版发行集团
福建美术出版社

　　胡益通（一通），1963 年生，福建上杭县人。1983 年毕业于集美大学美术学院，系已故著名花鸟画家林金定之高足。现任闽西书画院院长，国家高级美术师，中国美术家协会会员，福建省美术家协会理事、福建省画院特聘画师、福建省开明画院副院长、福建省花鸟画家学会常务理事、龙岩市美术家协会副主席。长期致力于中国写意花鸟画的创作与研究，对写意花鸟画有独到的见解。曾获国家人事部授予"当代中国画杰出人才奖"和"中国花鸟画成就奖"。作品多次入选文化部、中国美术家协会等主办的全国各类大展并获奖，在加拿大、美国、日本、菲律宾等国家展出。曾应邀赴印度尼西亚、中国香港、中国台湾等地举办画展、艺术交流和讲学。许多作品被国内外艺术机构和收藏家收藏。出版有《胡益通写意花鸟画精品集》、《福建省画院三十年美术精品库·胡益通专集》、《花鸟画学谱·兰花》、《临摹宝典·中国画技法——紫藤》、《临摹宝典·中国画技法——牡丹》等画集。

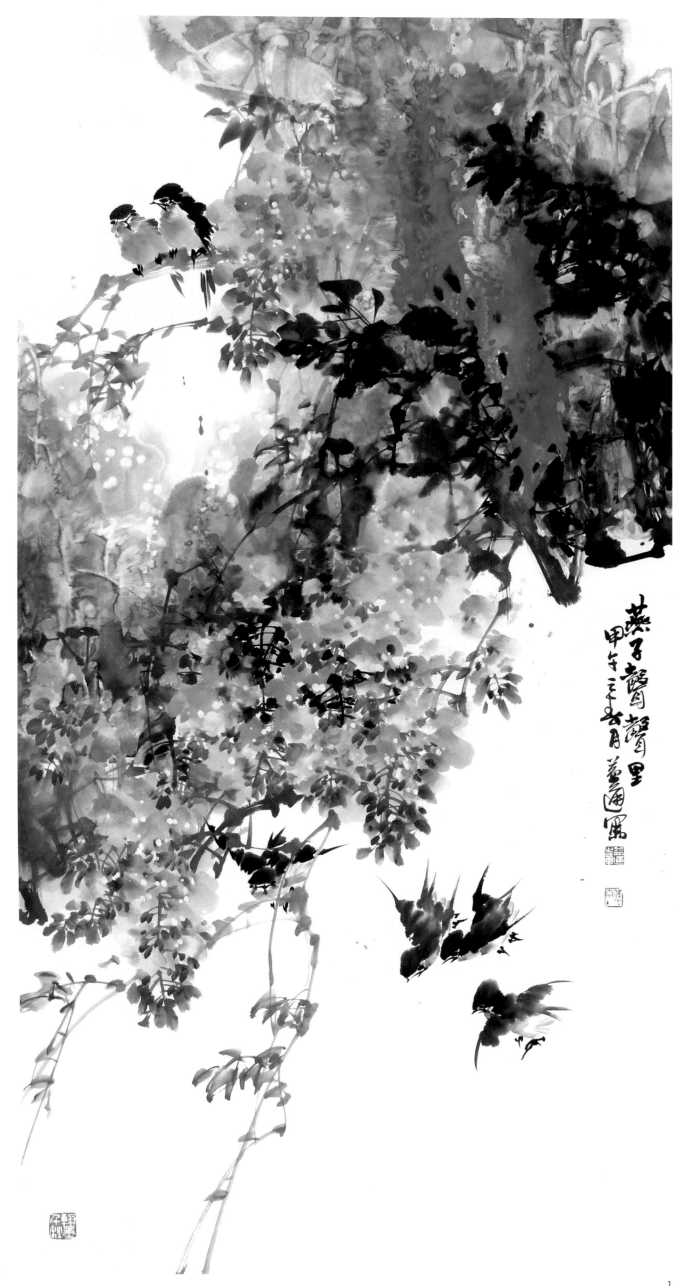

燕子声声里　138×68cm

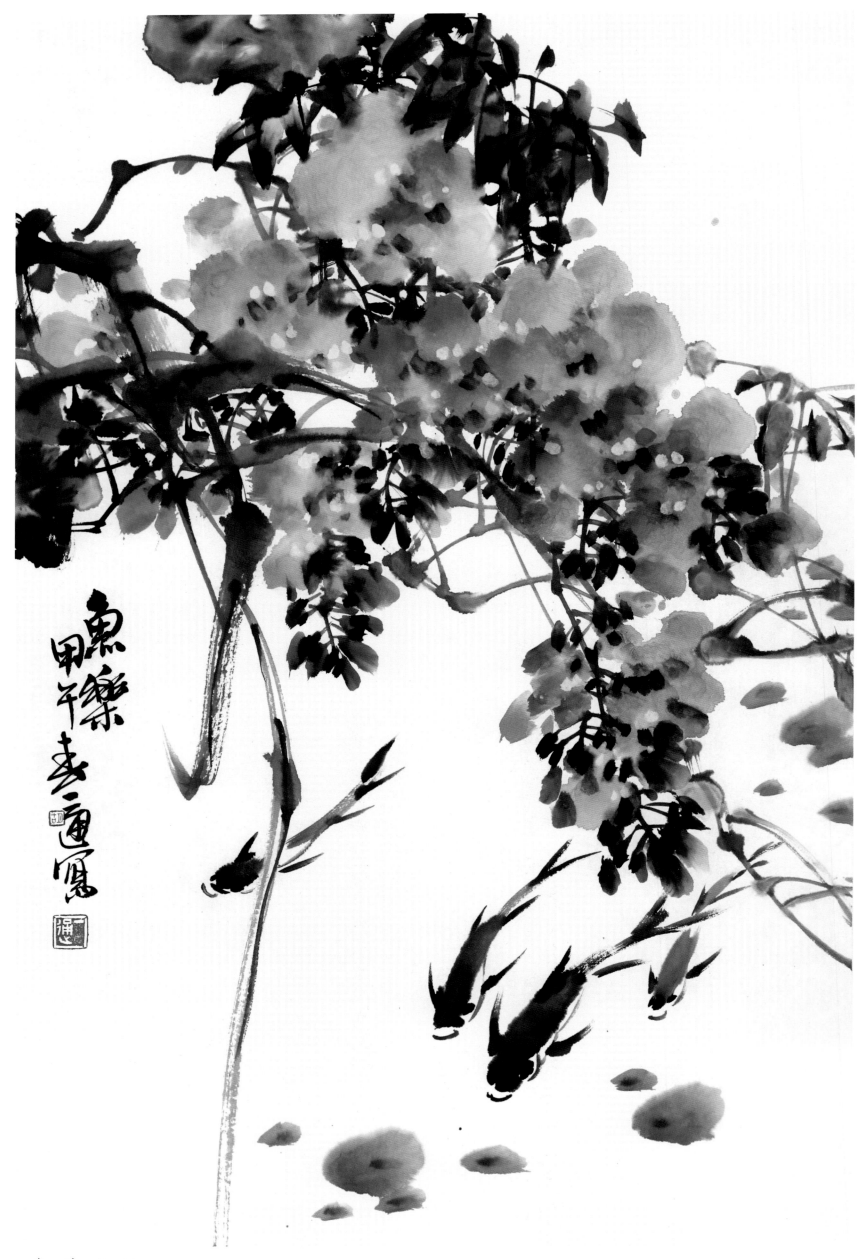

鱼　乐　68×46cm

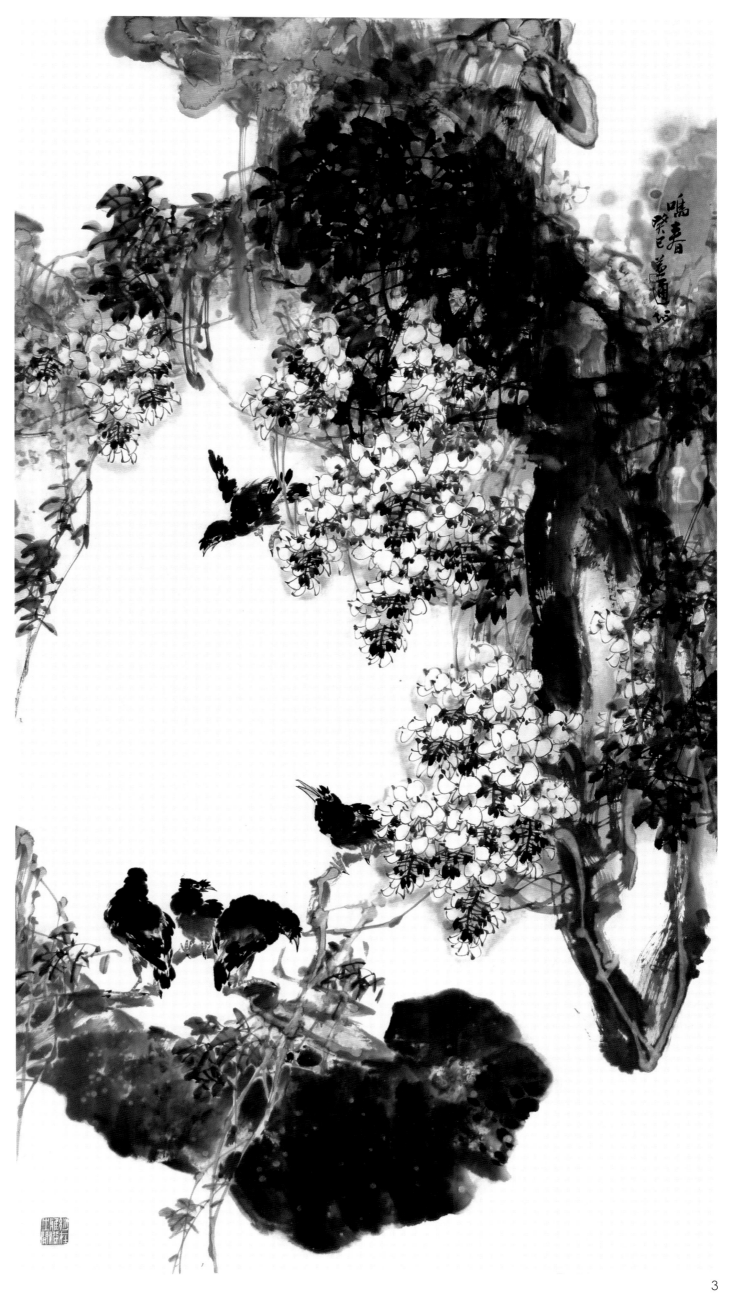

鸣　春　180×96cm

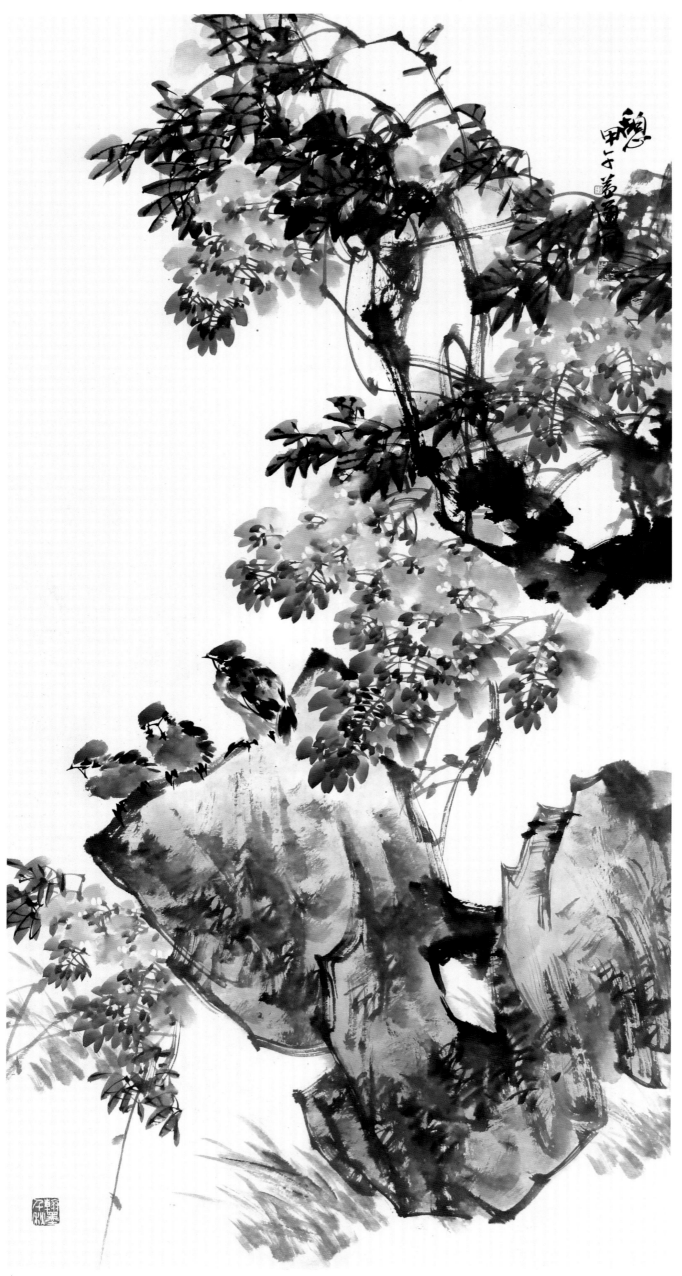

憩　138×68cm

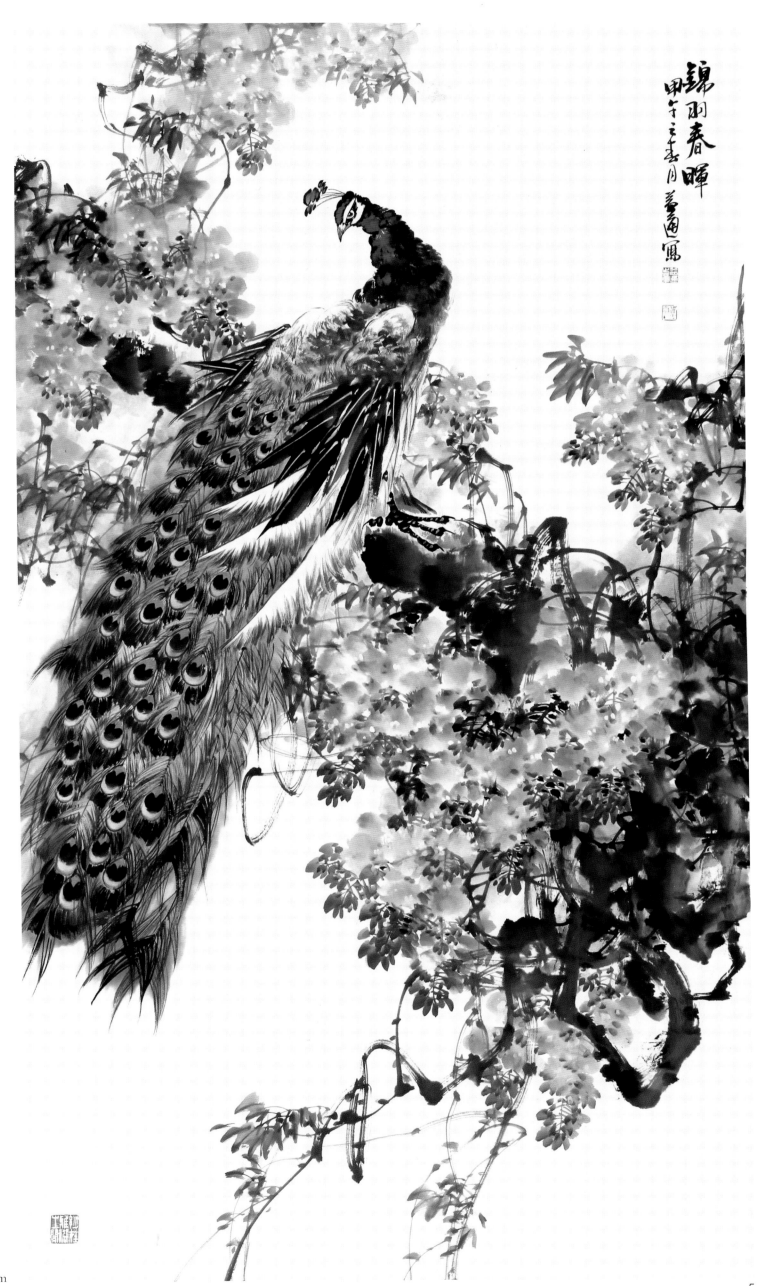

锦羽春晖　173×96cm

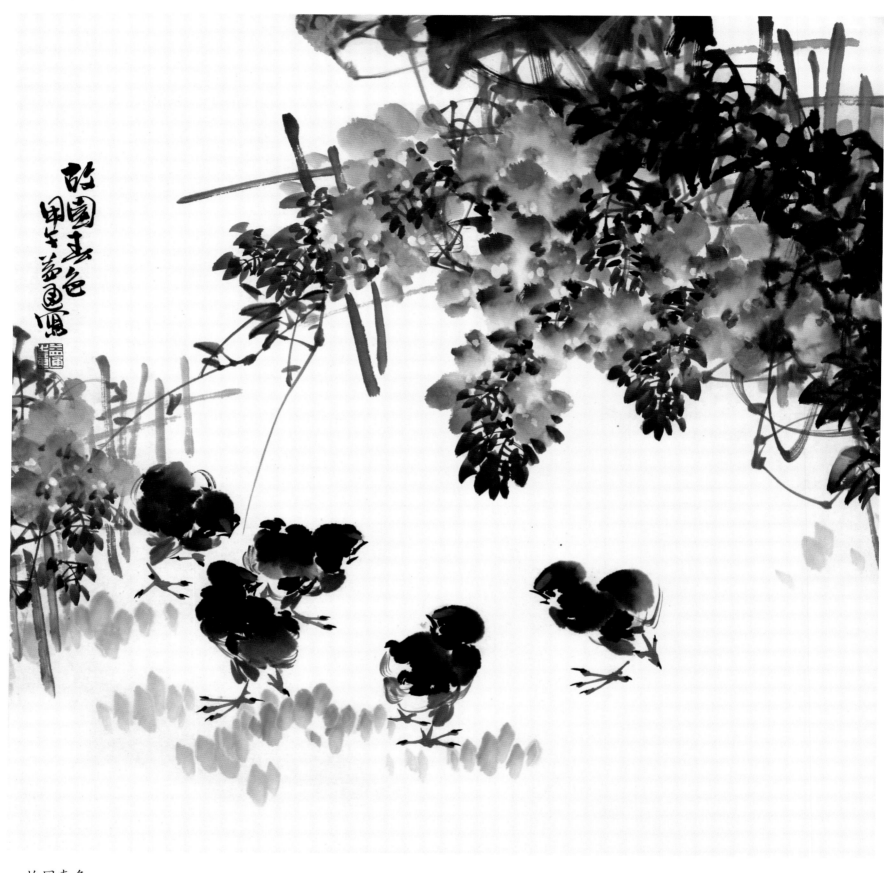

故园春色　68×68cm

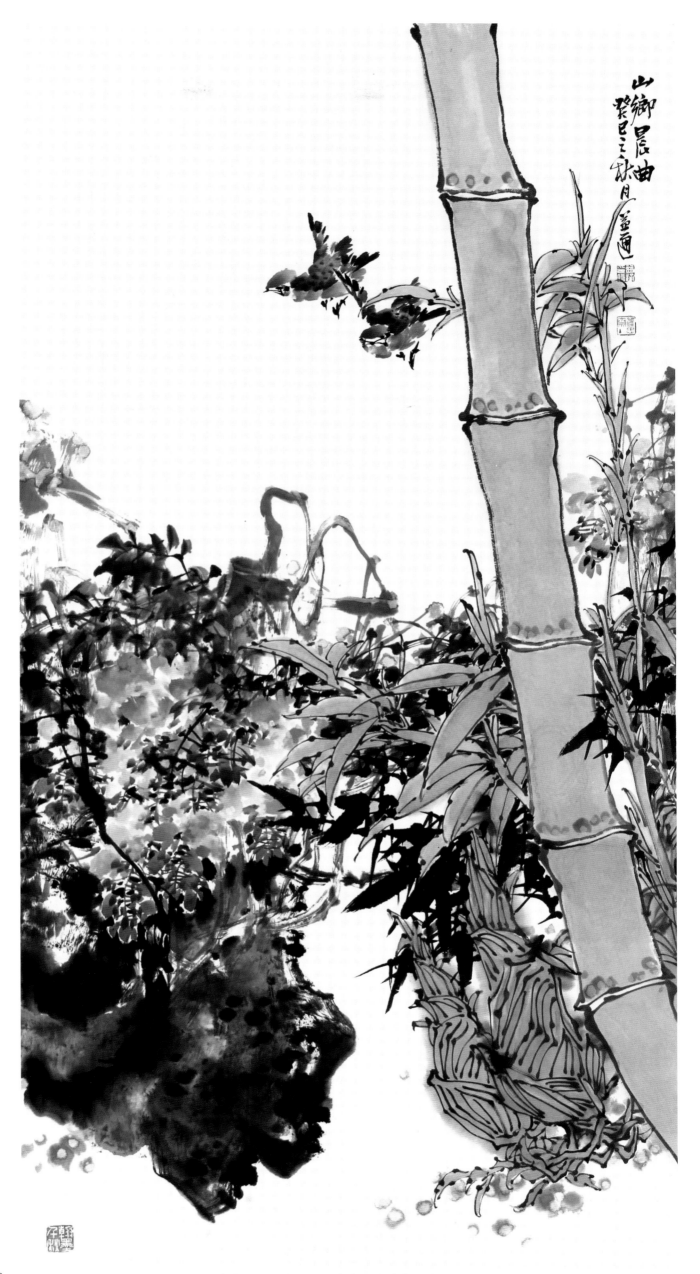

山乡晨曲　138×68cm

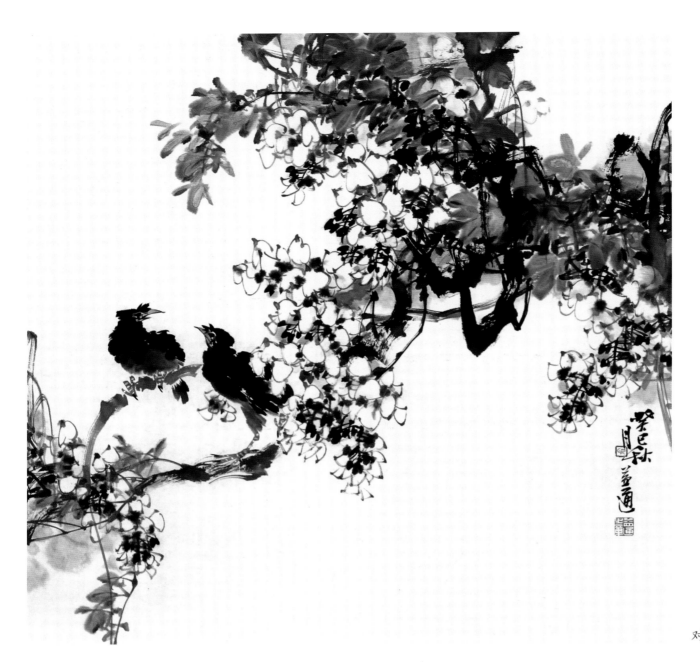

对 鸣　68×68cm

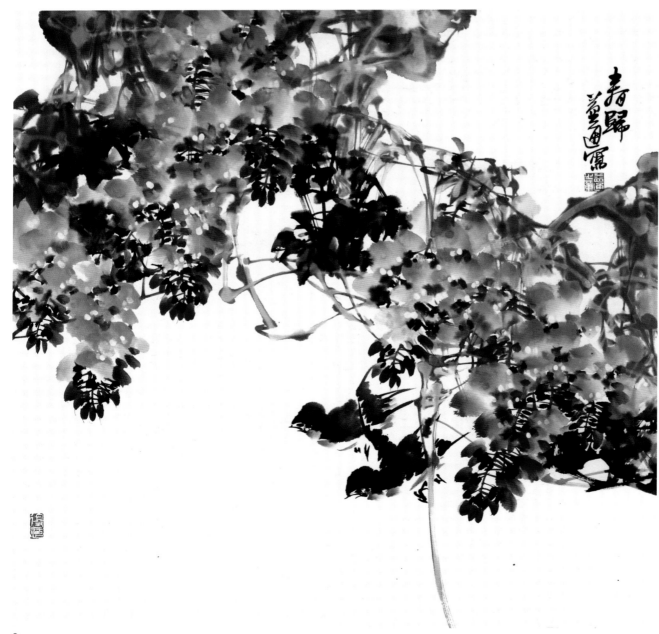

春 归　68×68cm

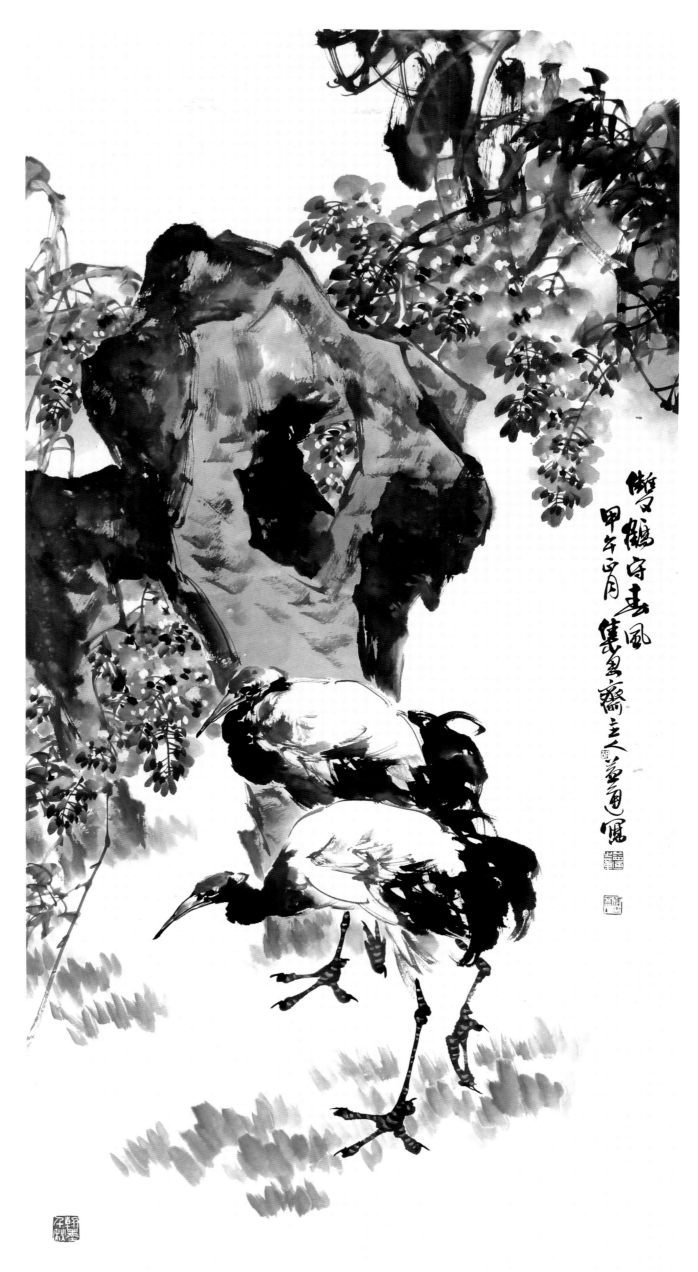

双鹤守春风　138×68cm

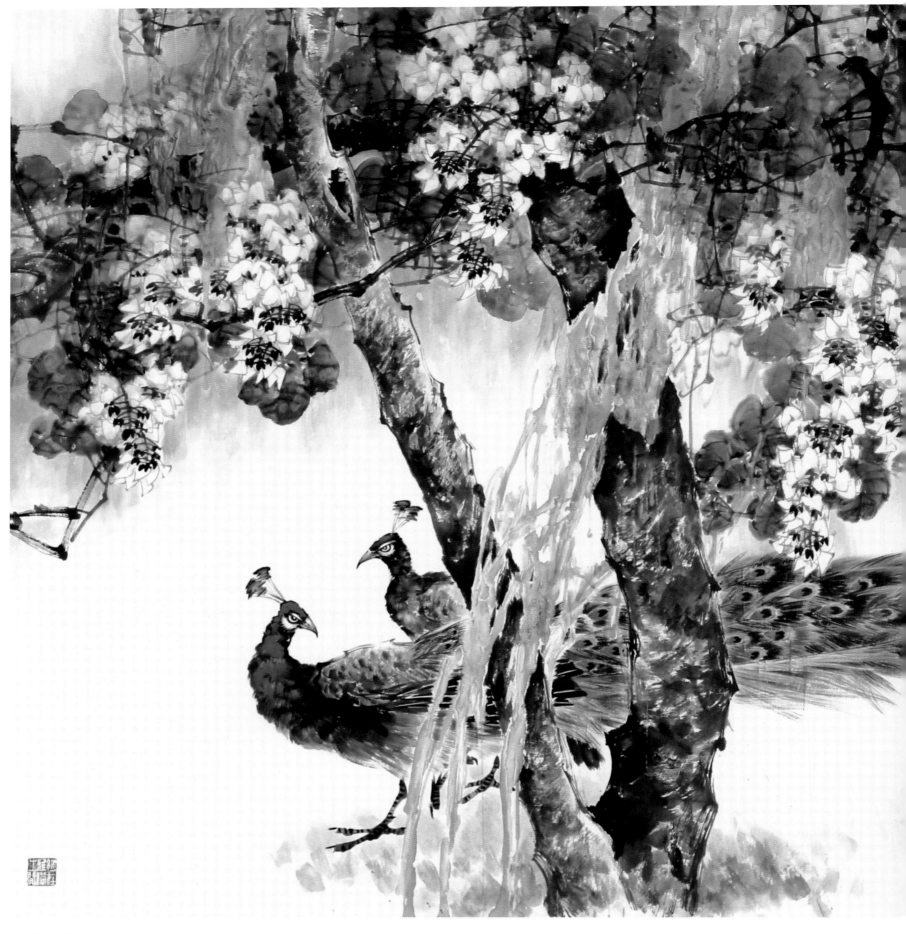

赏 春　125×246cm

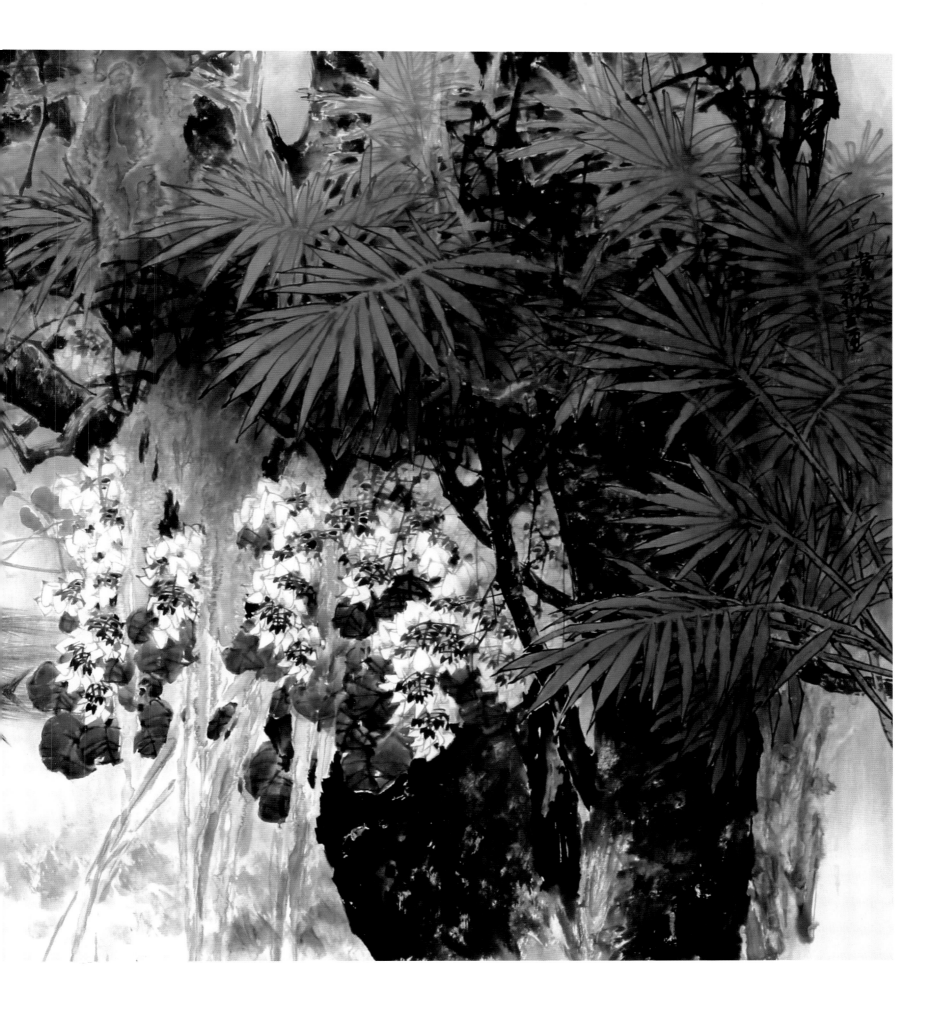

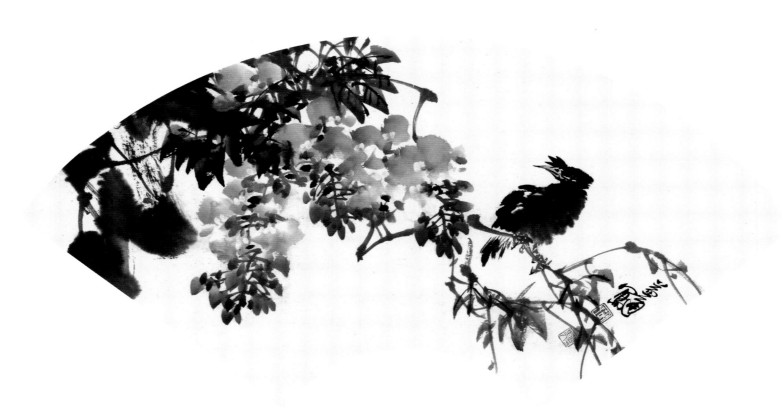

回　眸　35×68cm

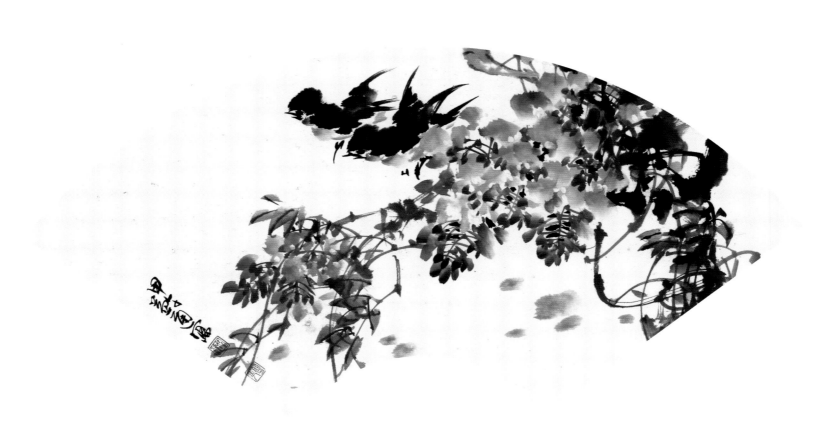

紫藤双燕　35×68cm

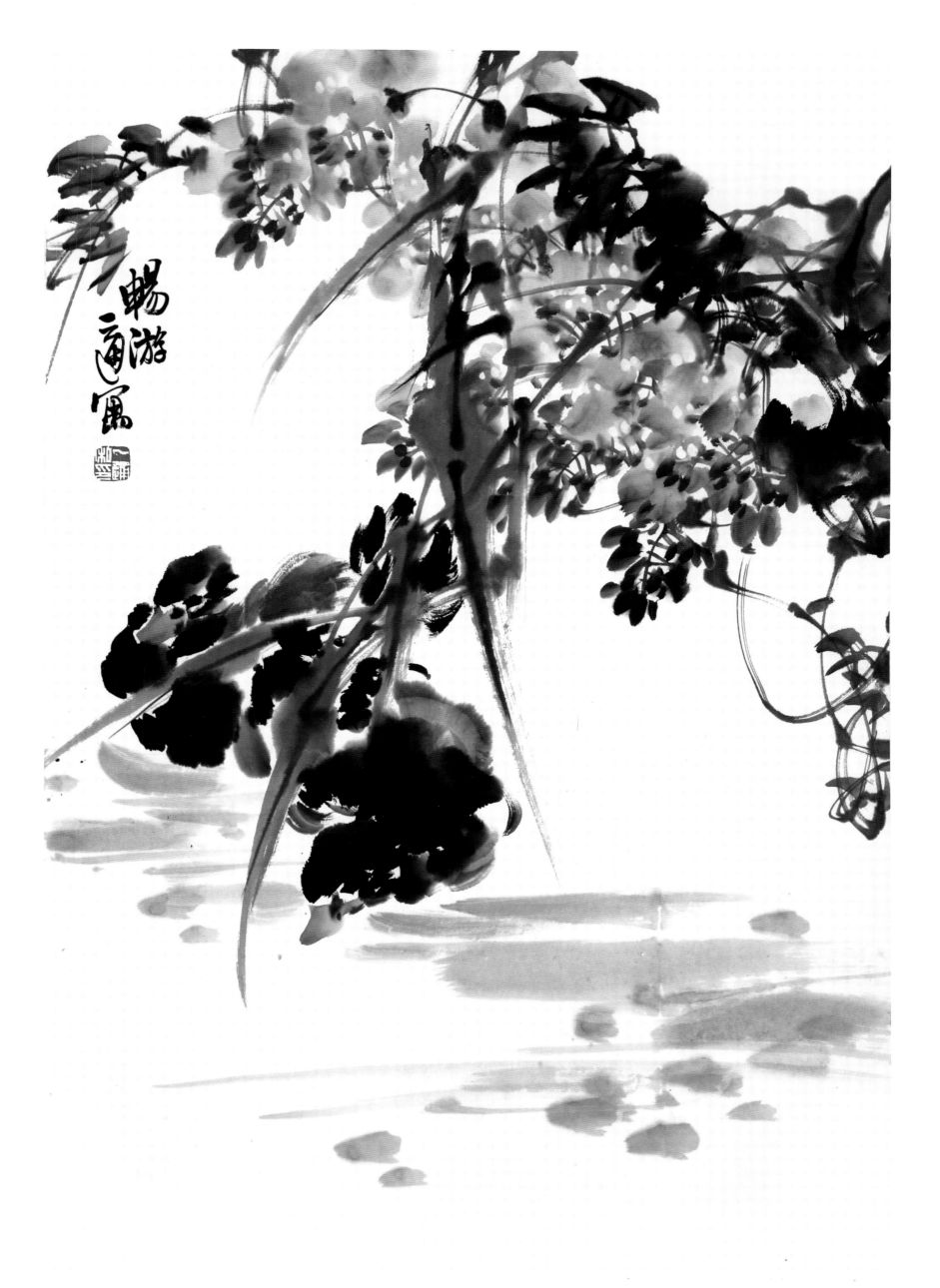

畅　游　68×46cm

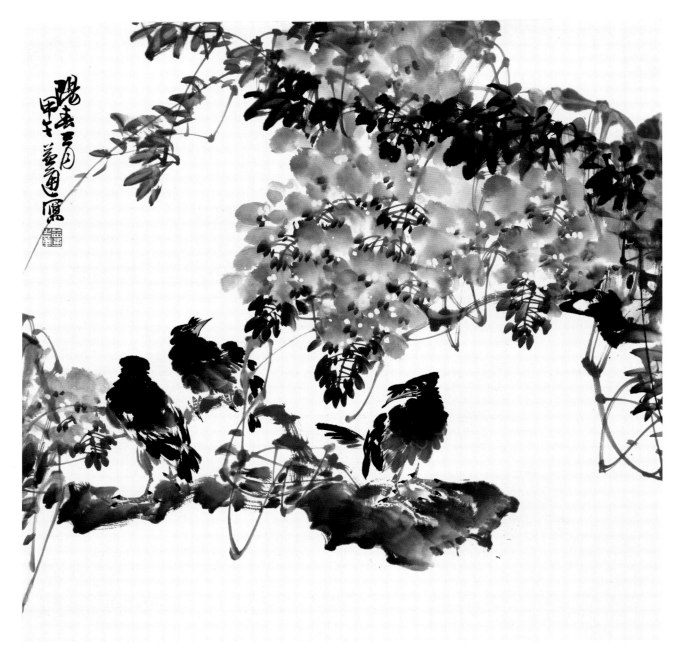

阳春三月　68×68cm

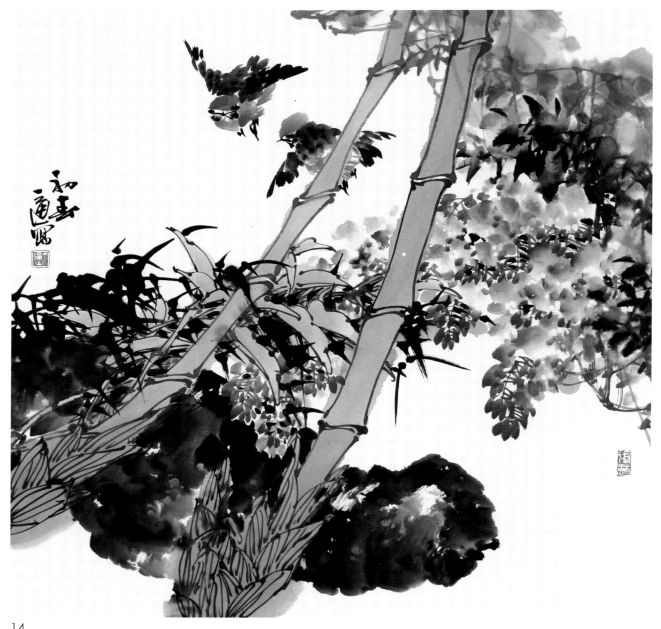

初　春　68×68cm

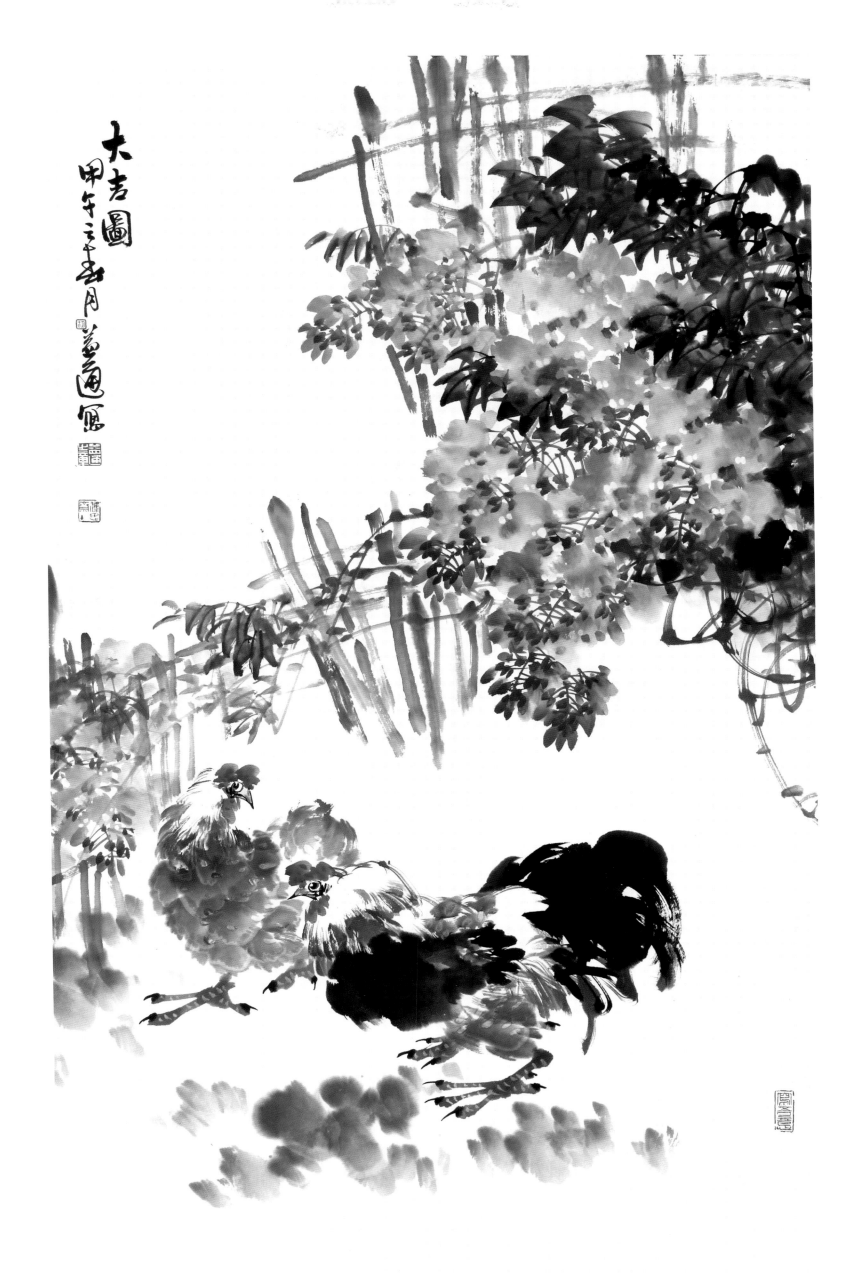

大吉图　115×68cm

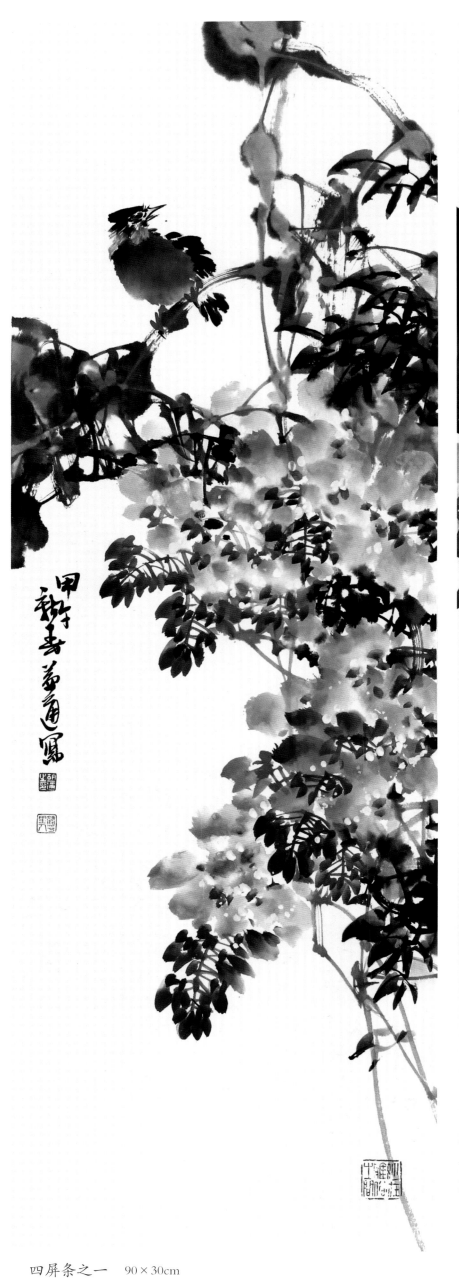

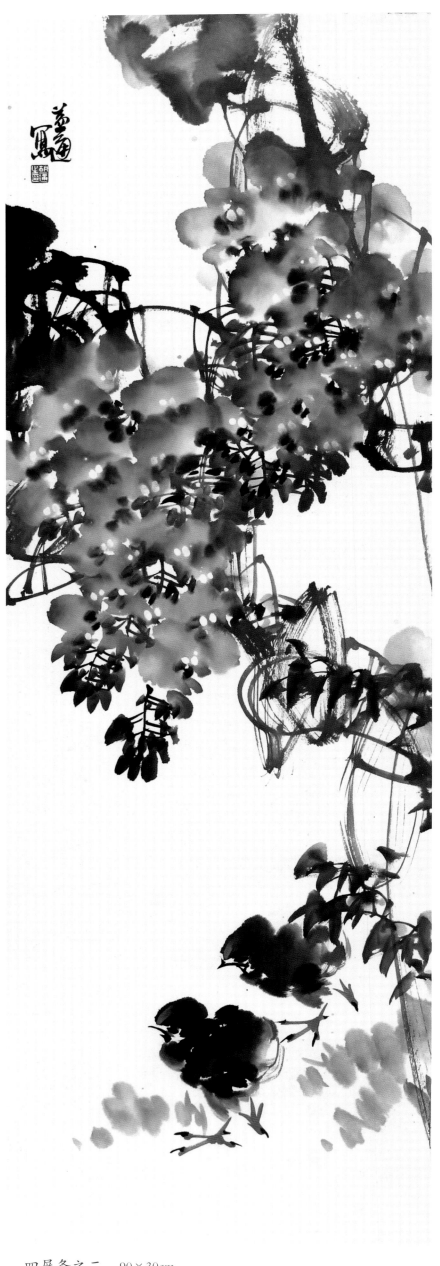

四屏条之一　　90×30cm　　　　　　　　　四屏条之二　　90×30cm

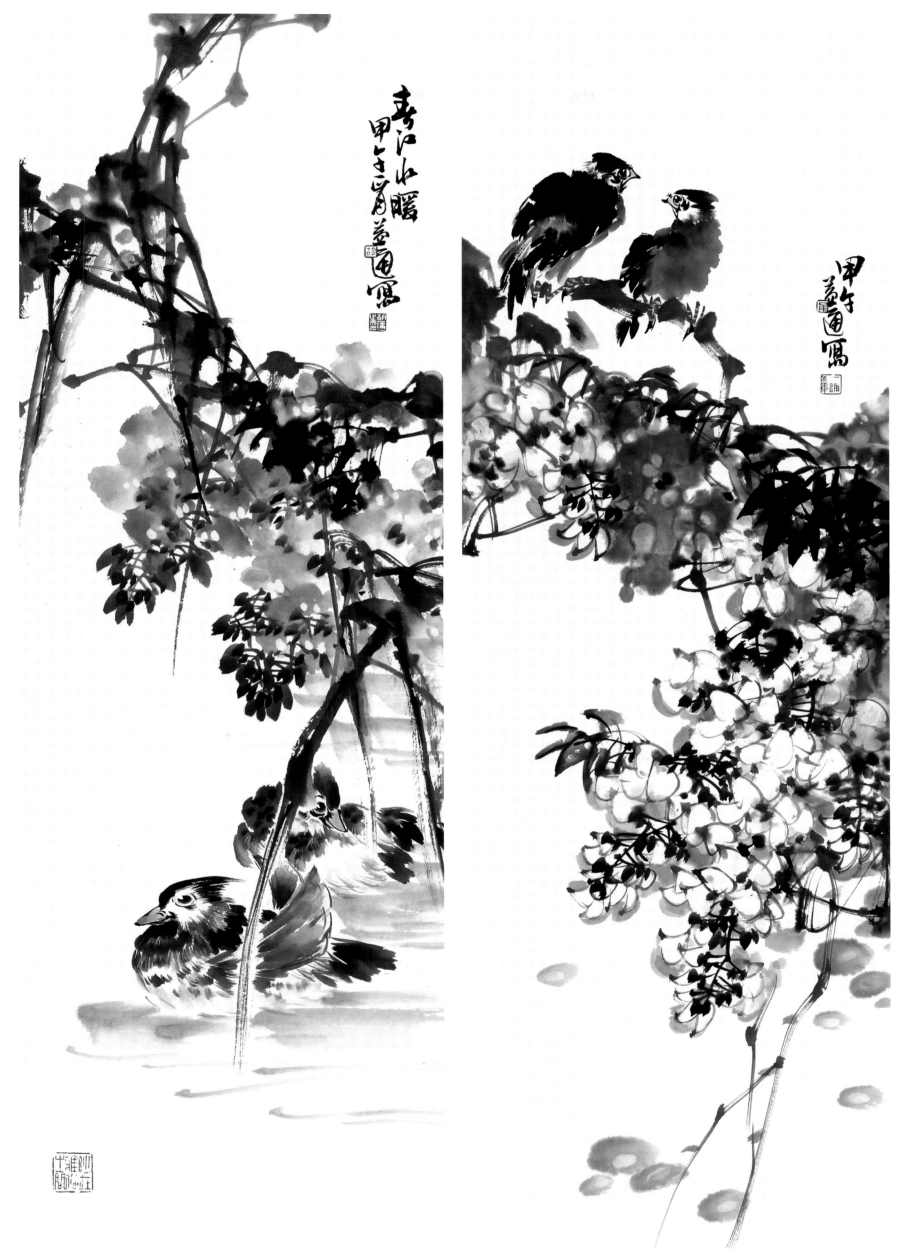

四屏条之三　90×30cm

四屏条之四　90×30cm

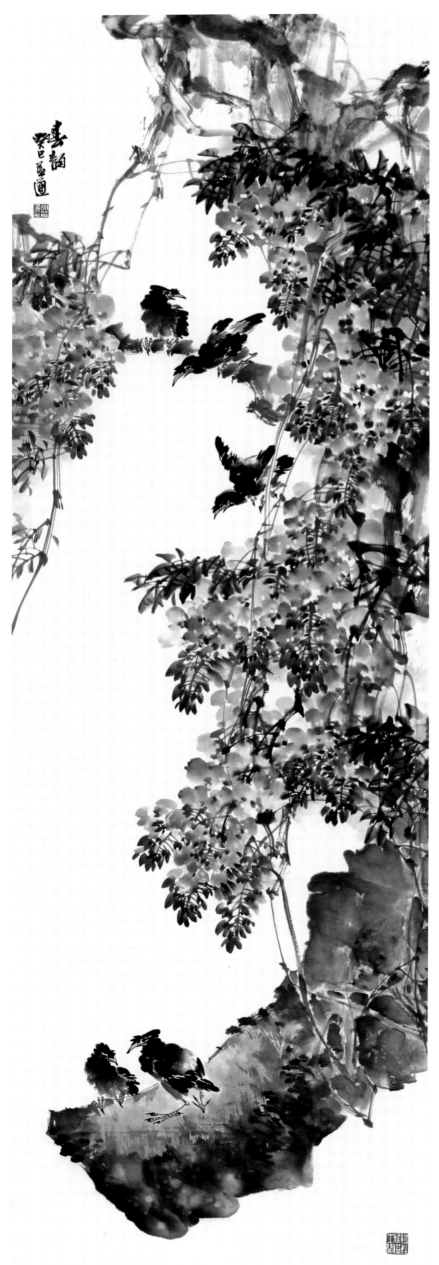

春 韵　73×230cm

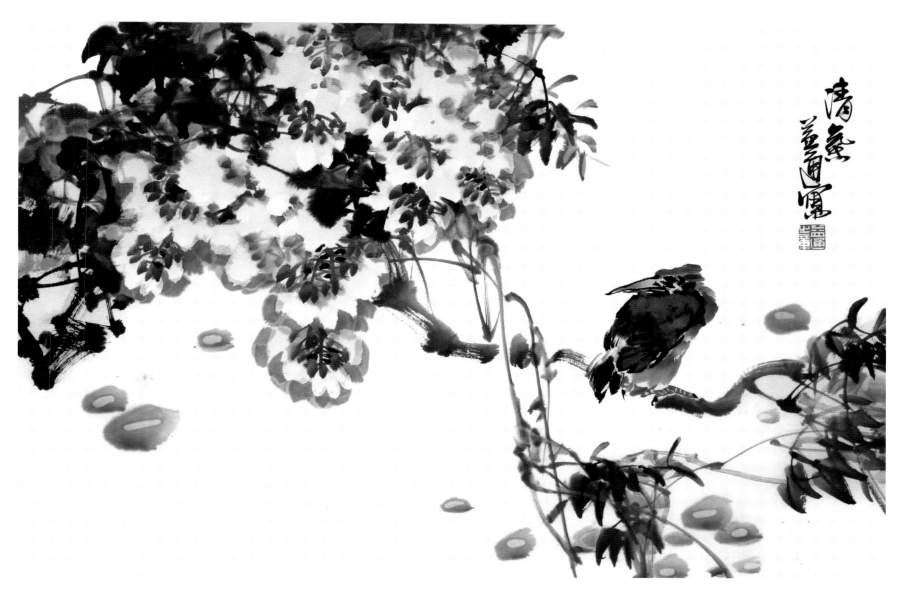

清 气　68×46cm

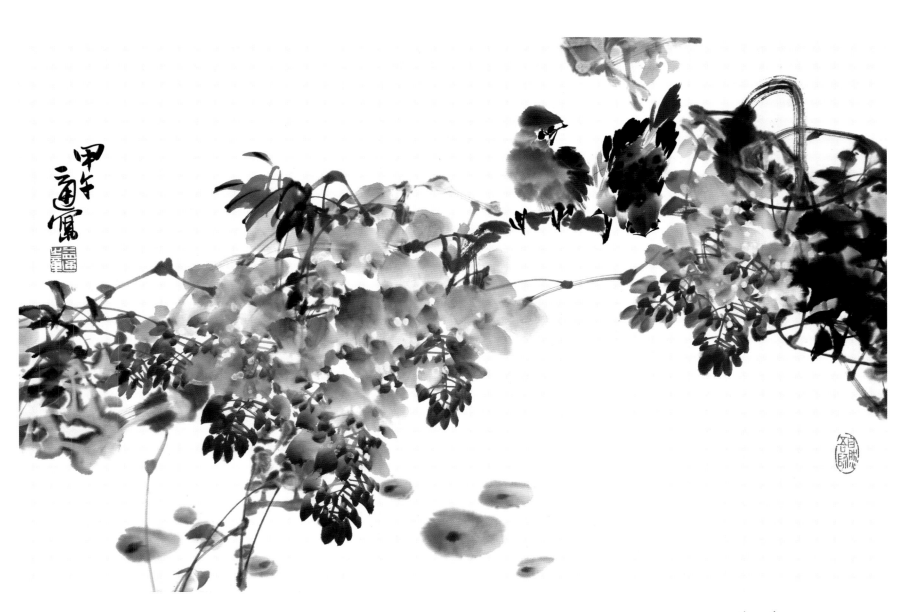

觅 春　68×46cm

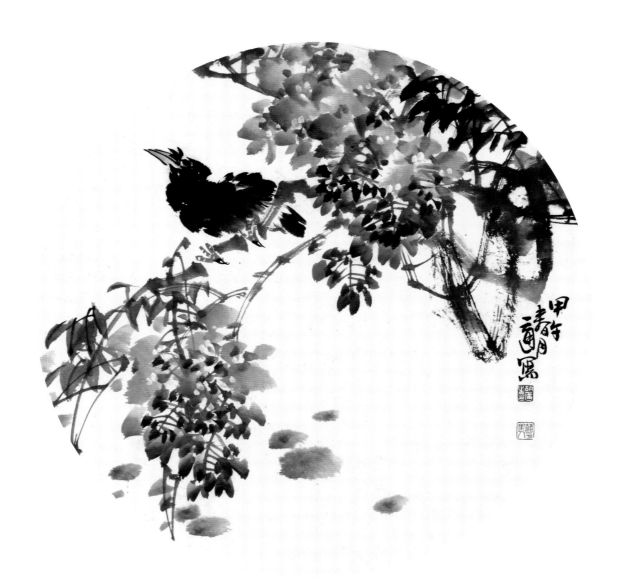

紫藤八哥　43×43cm

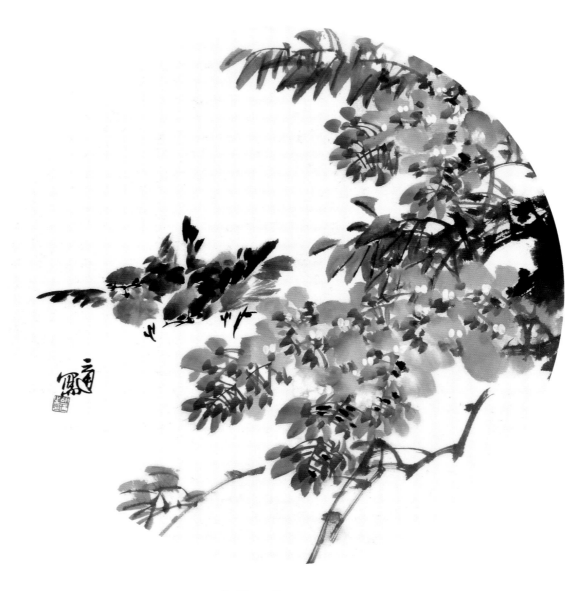

紫藤双雀　43×43cm

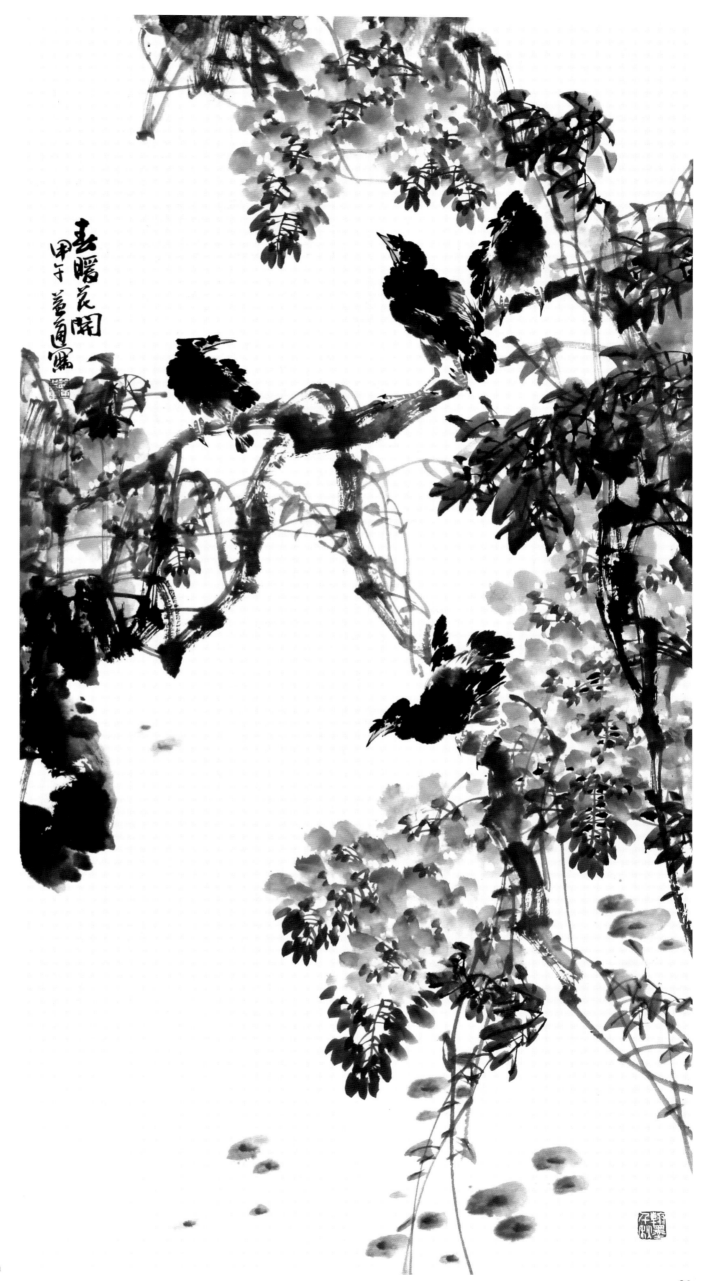

春暖花开　138×68cm

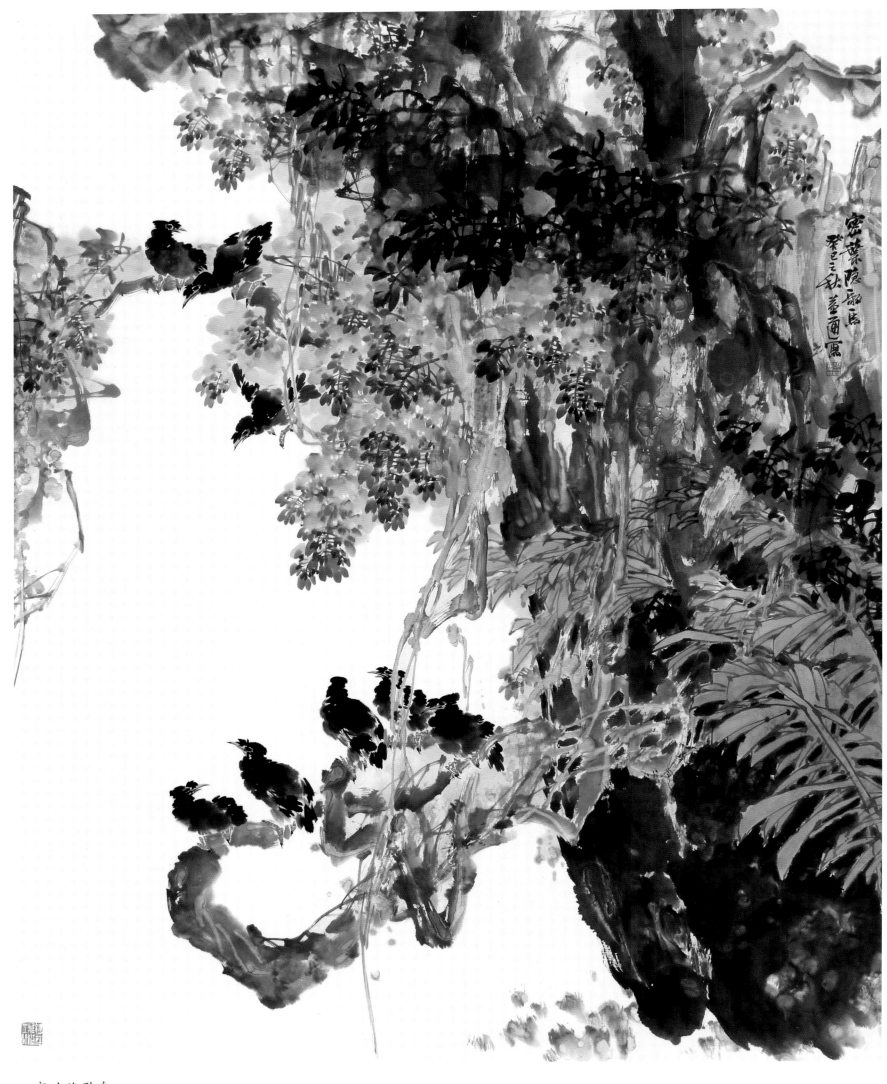

密叶隐歌鸟　190×150cm

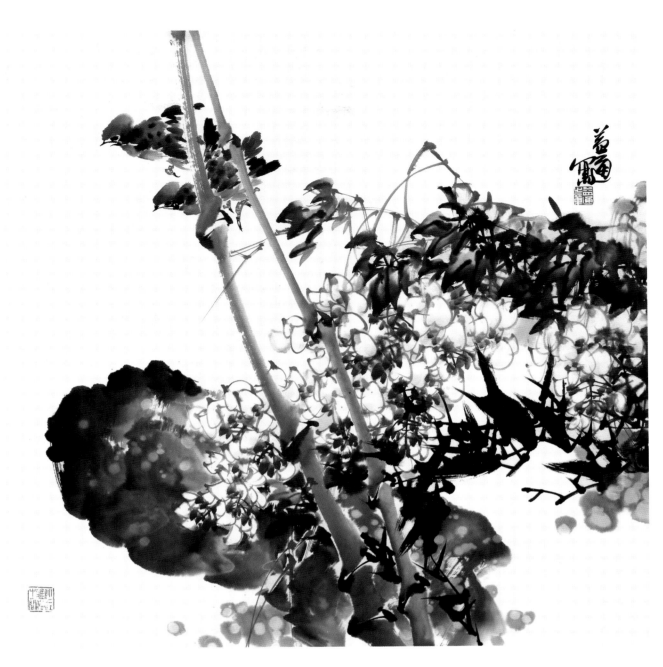

雀舞春风　68×68cm

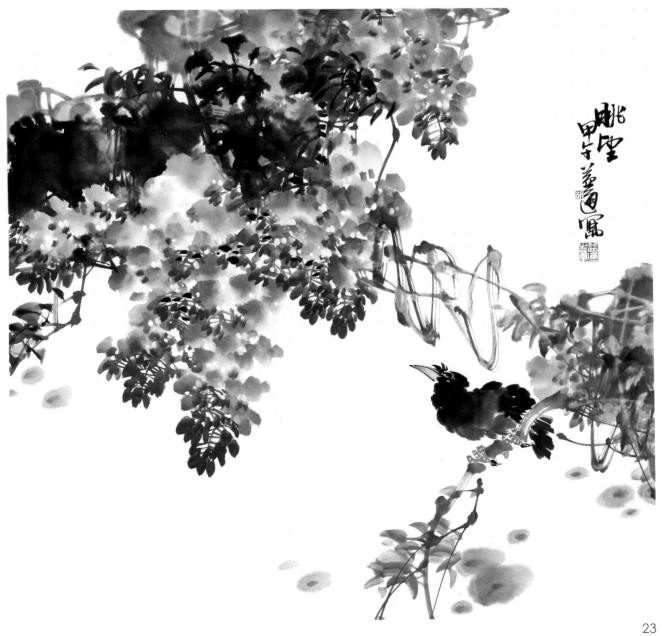

眺　望　68×68cm

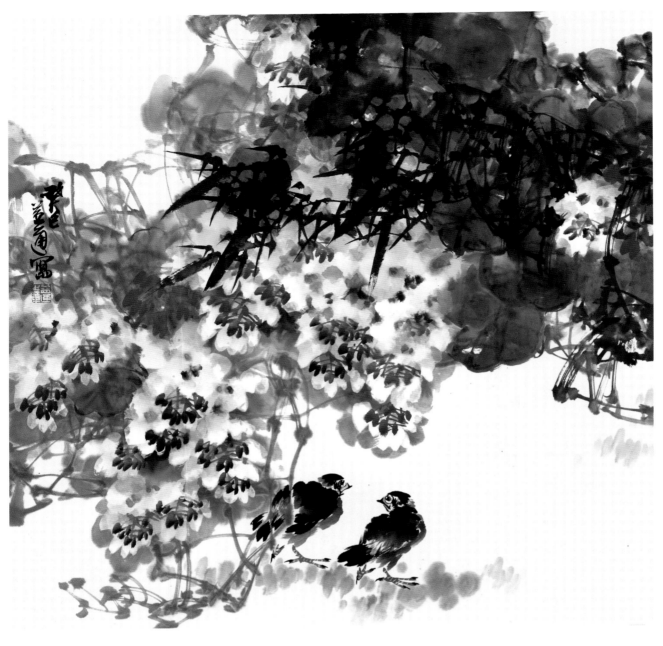

南国藤韵　68×68cm

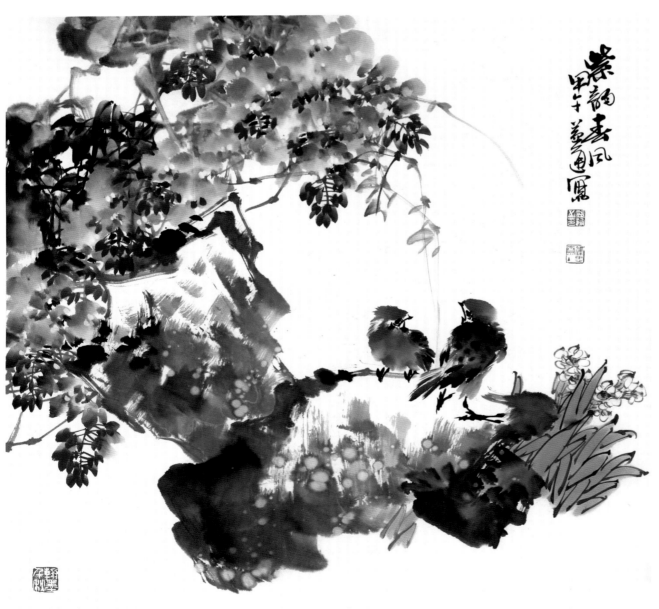

紫韵春风　68×68cm

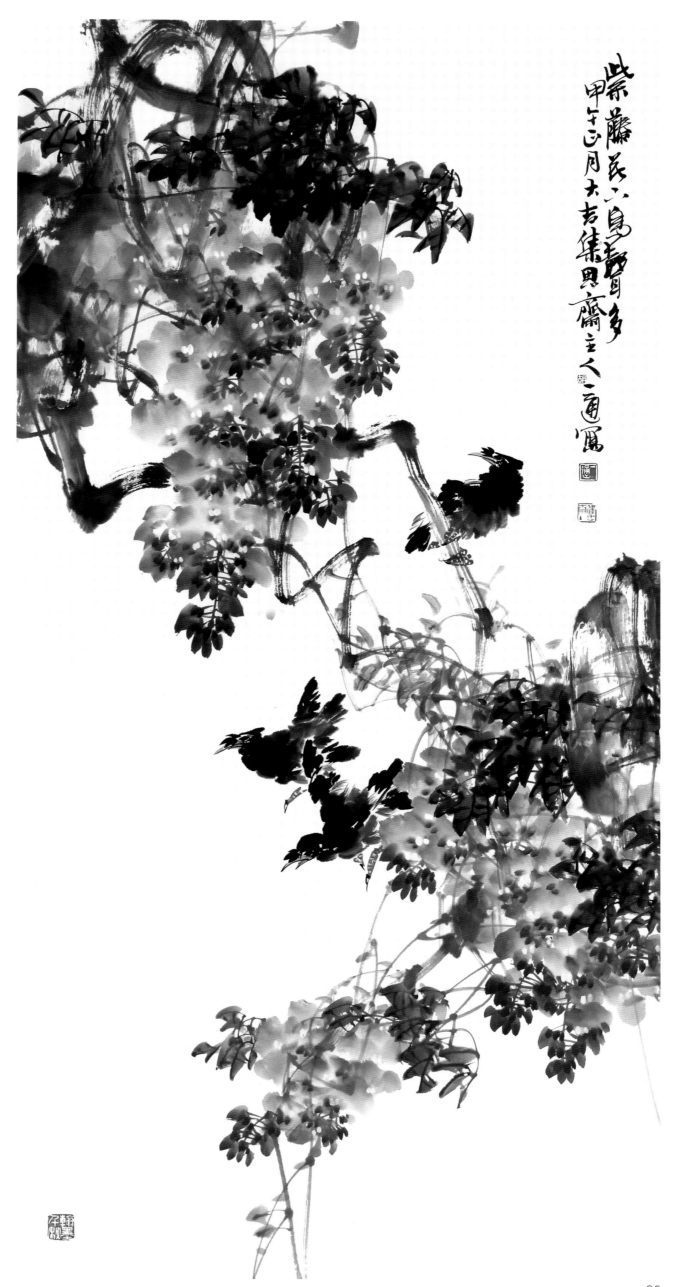

紫藤花下鸟声多　138×68cm

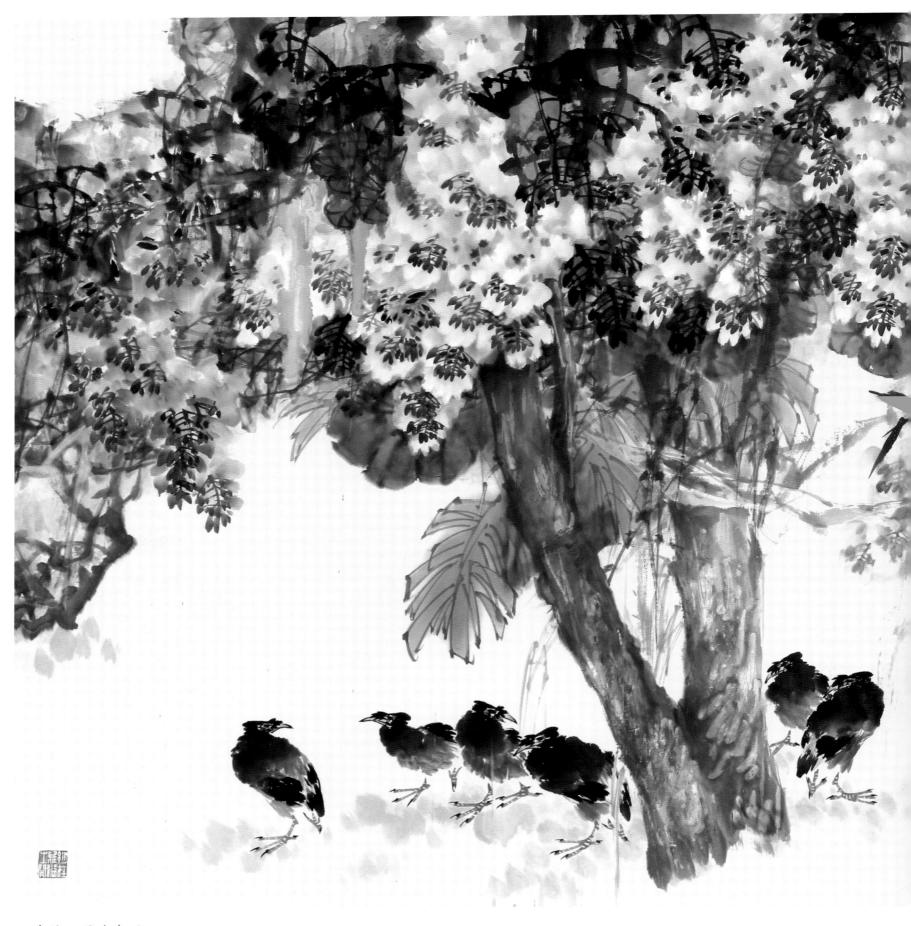

密林三月沐春风　125×246cm

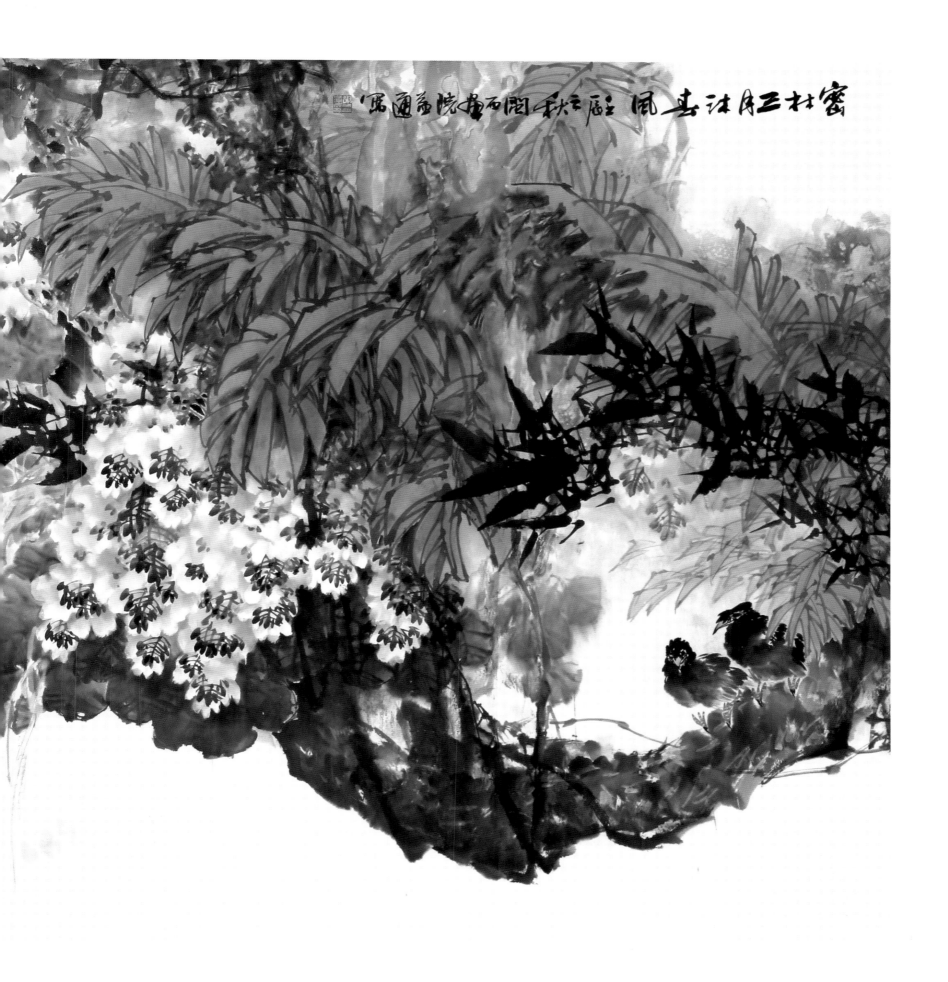

密林三月沐春风 法画 屈楚风 庚寅之秋 屈楚风画于巴蜀通达画院

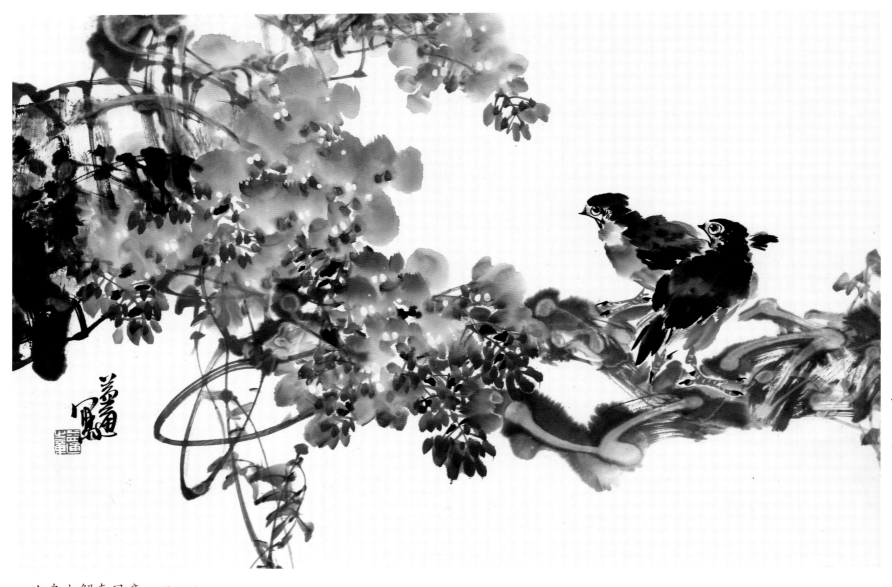

山鸟也解春风意　68×46cm

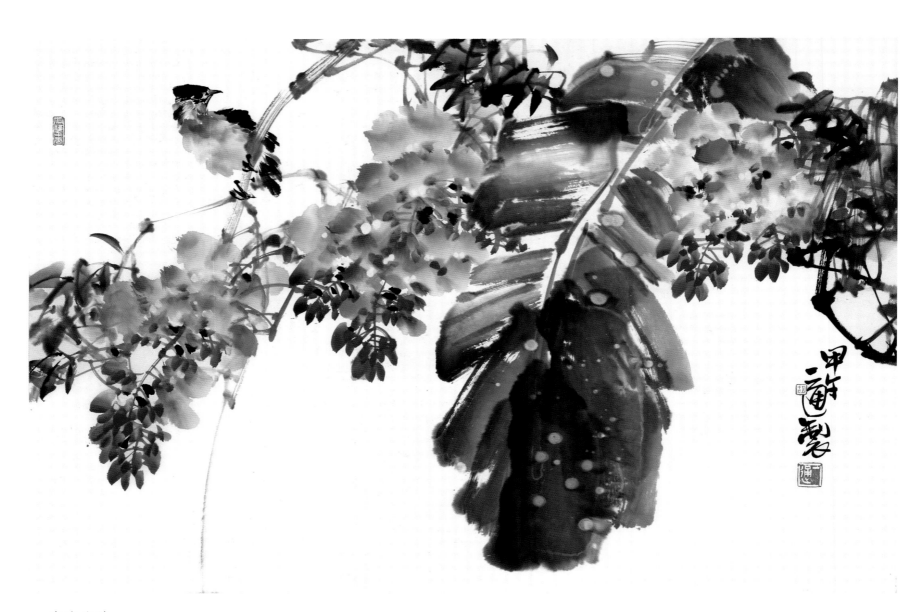

紫藤芭蕉　68×46cm

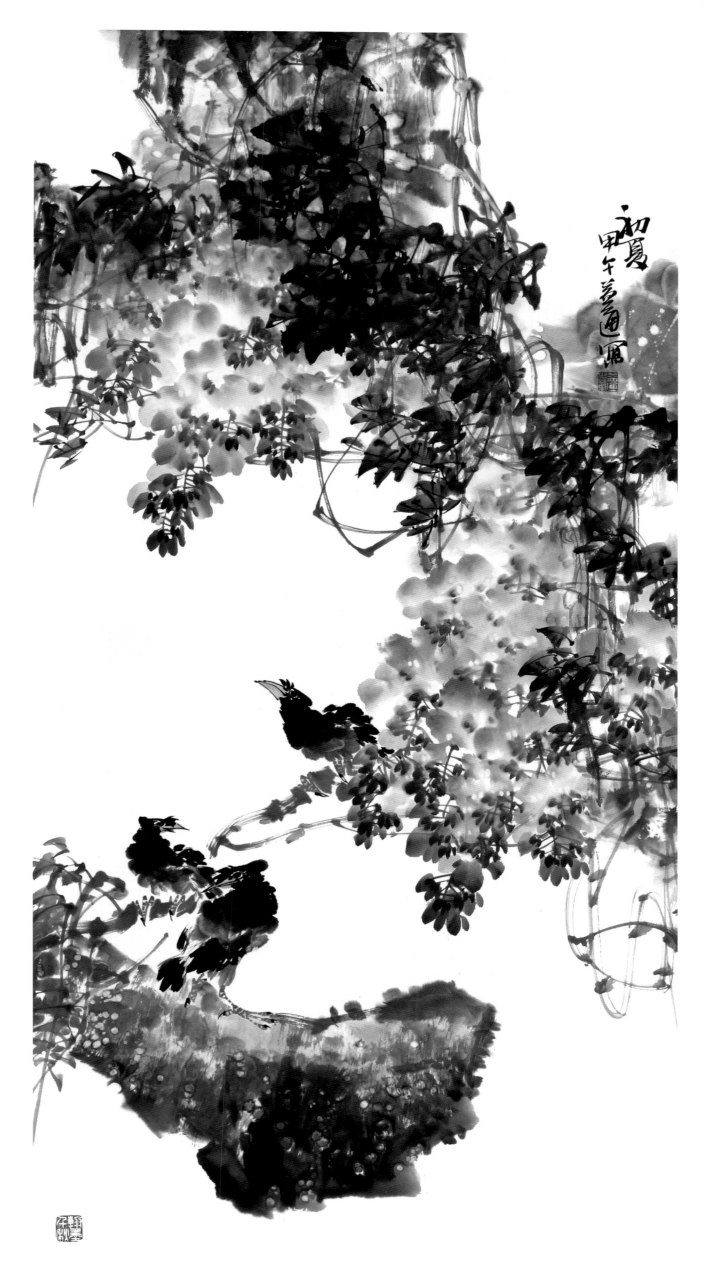

初　夏　138×68cm

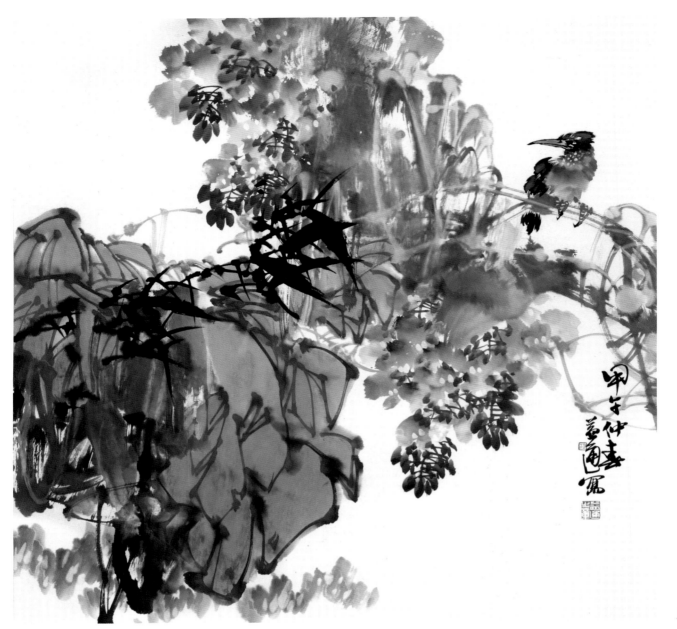

版纳春风　68×68cm

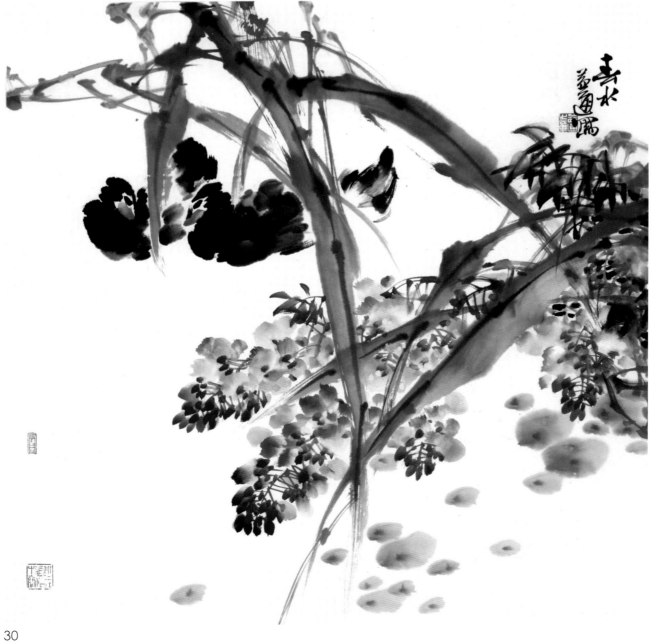

春　水　68×68cm

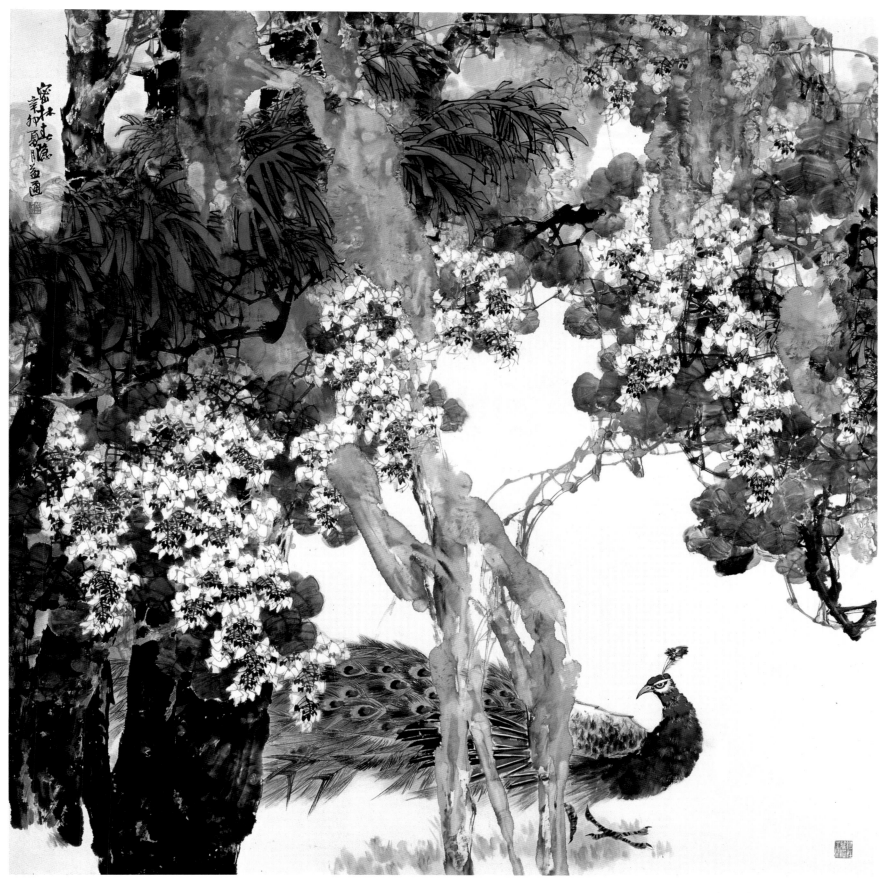

密林春隐　180×180cm

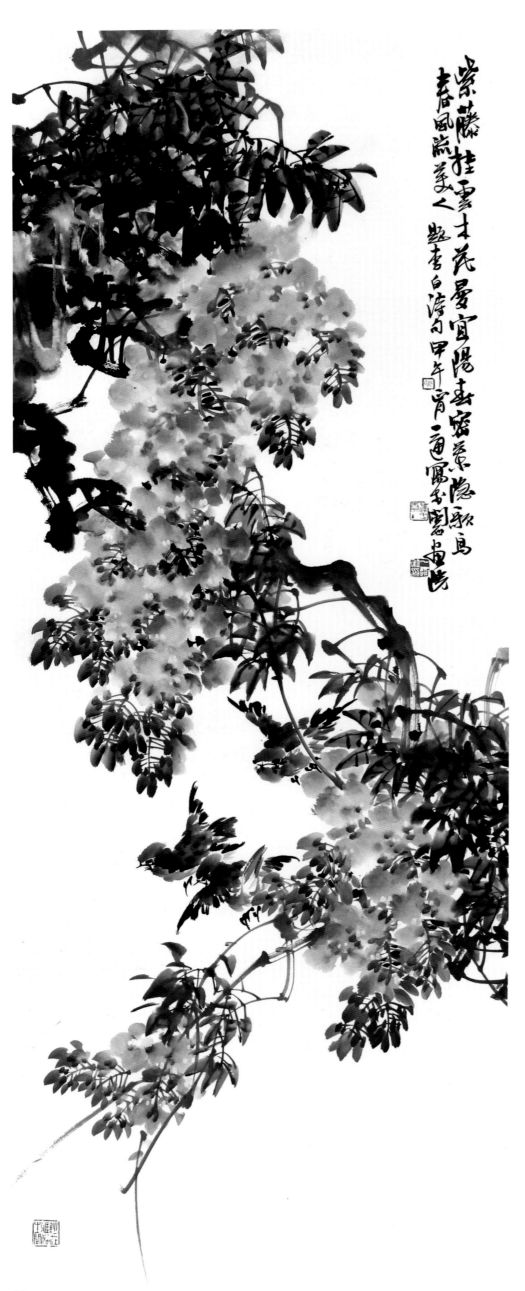

紫藤挂云木　138×53cm

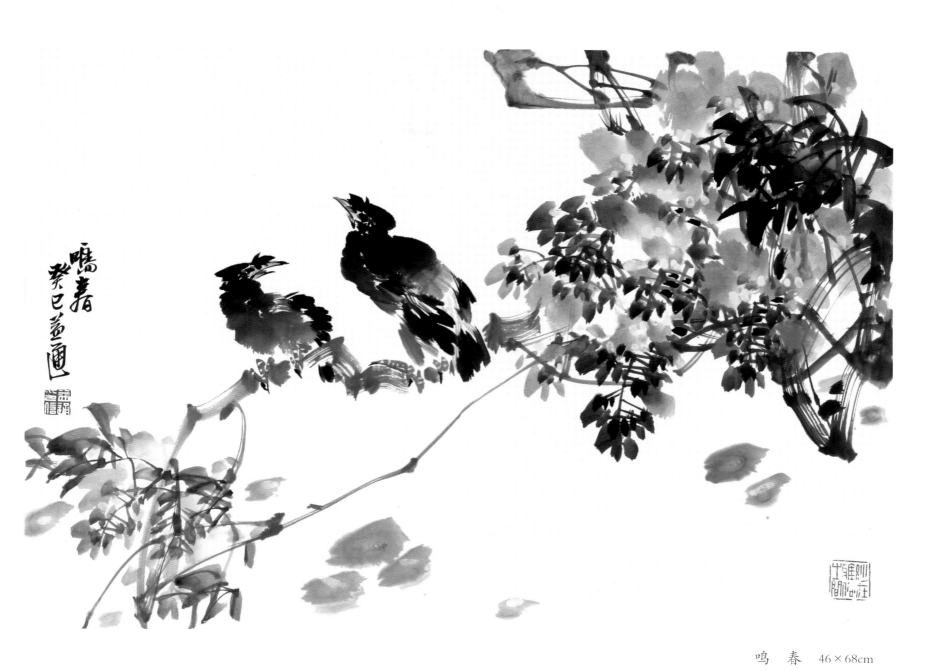

鸣 春 46×68cm

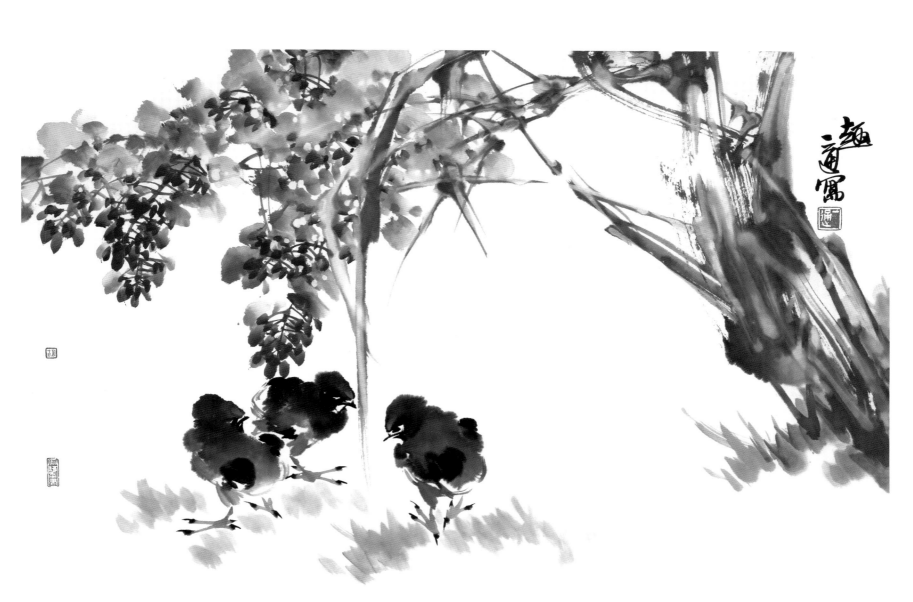

趣 46×68cm

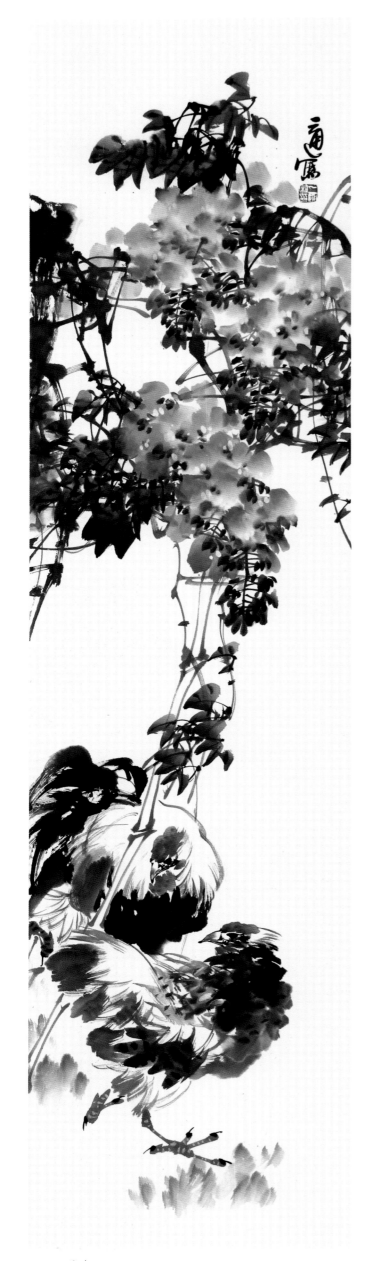

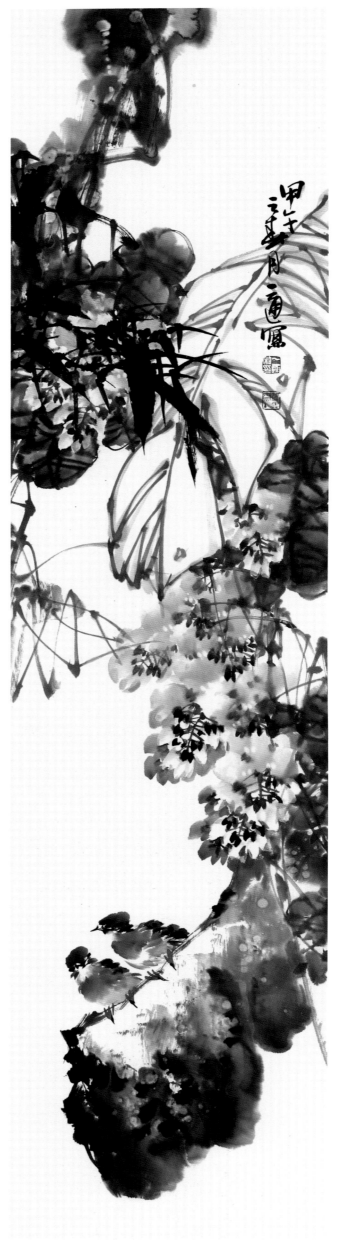

四屏条之一　138×34cm　　　　　　　四屏条之二　138×34cm

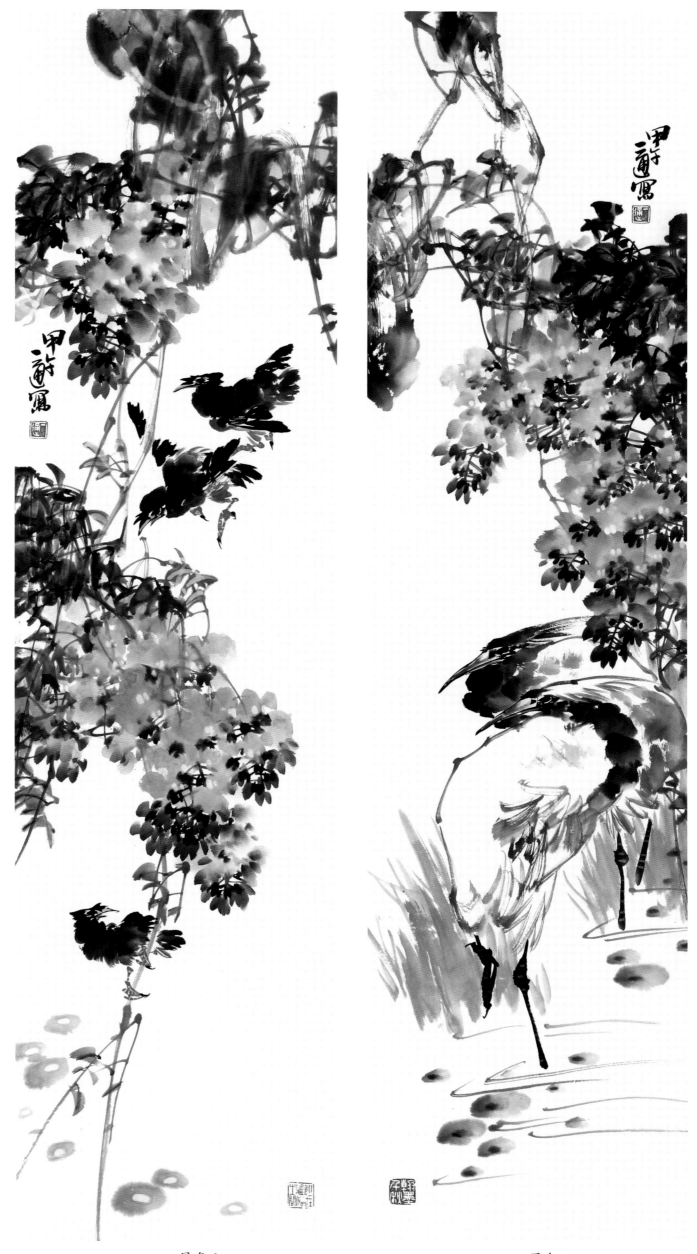

四屏条之三　138×34cm　　　　四屏条之四　138×34cm

春雨潇潇时　138×63cm

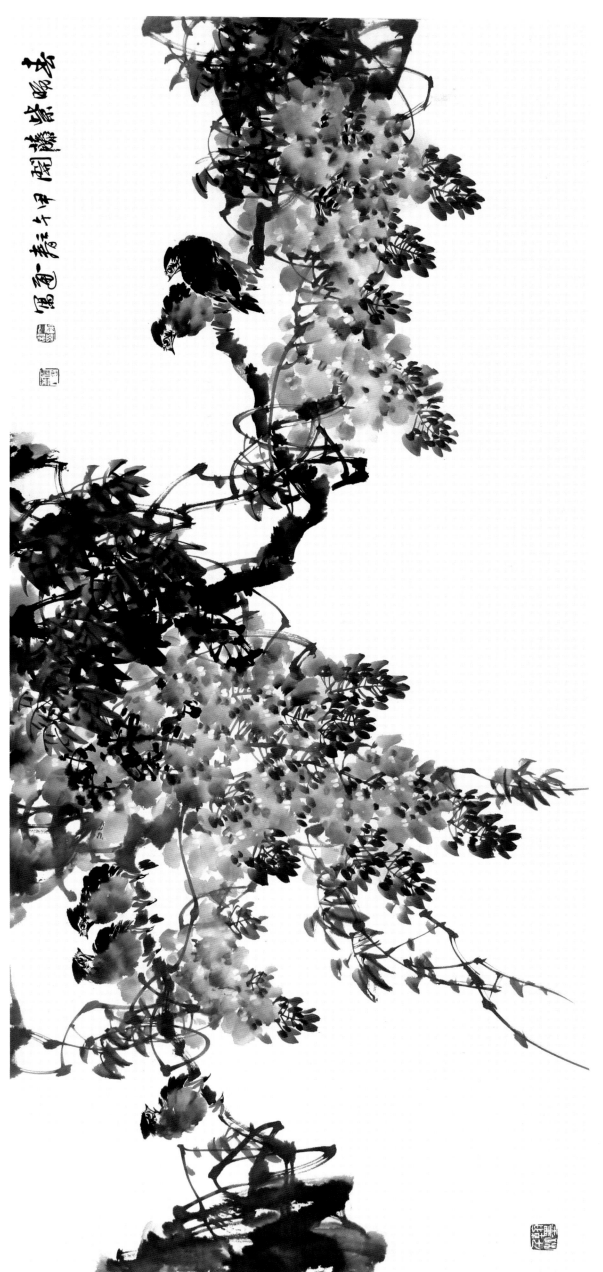

春晚紫藤开　138×60cm

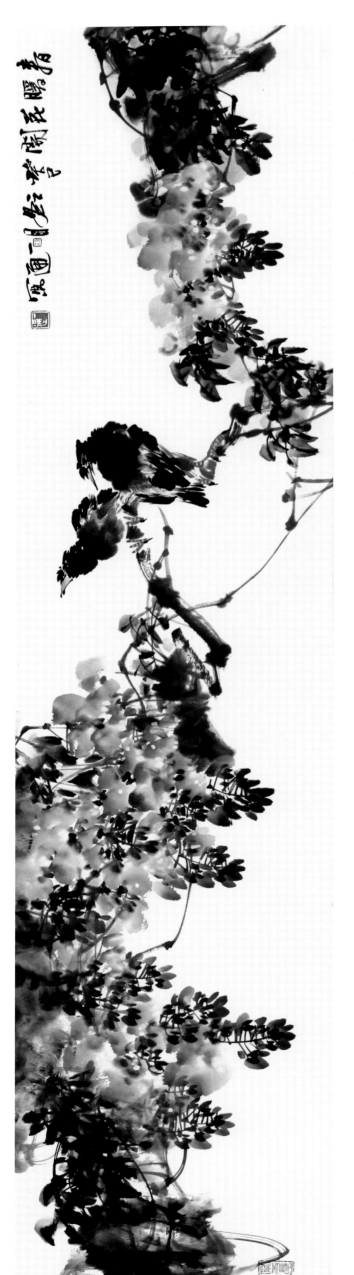

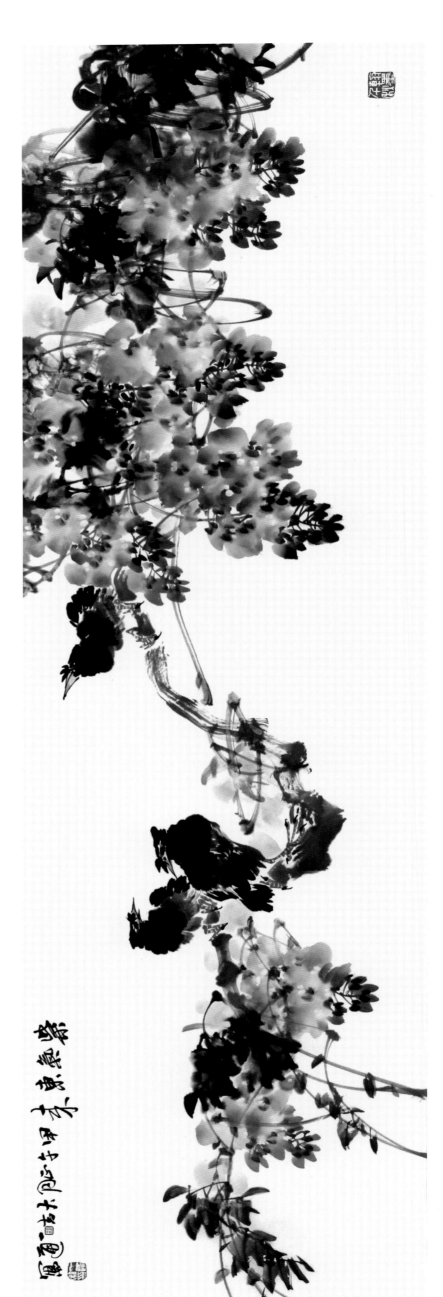